Couverture inférieure manquante

ORDRE ES V AT N.
DE LA VENTE
DES
TABLEAUX
ANCIENS ET MODERNES,
PORTRAITS HISTORIQUES,
DESSINS, GOUACHES, PASTELS,
STATUES & BUSTES
EN MARBRE ET EN BRONZE,
ET CURIOSITÉS DIVERSES,

Provenant des Collections du feu Roi **LOUIS-PHILIPPE**,

QUI SE FERA

LE LUNDI 28 AVRIL 1851 ET JOURS SUIVANTS,

heure de midi

EN L'HOTEL DES VENTES,
RUE DES JEUNEURS, N° 42,

Par le ministère de M° **BONNEFONS DE LAVIALLE**,
Commissaire-Priseur, rue de Choiseul, 11.

Assisté de M. **DEFER**, expert, quai Voltaire, n. 21.

Chez lesquels se distribue le Catalogue et le présent Ordre de Vacations.

EXPOSITION PUBLIQUE

Les Samedi 26 et Dimanche 27 Avril 1851, de midi à cinq heures.

PREMIÈRE VACATION,
Lundi 28 Avril.

- 302 — Gravure, par AUDRAN.
- 295 — Gouache, par BLEULER.
- 296 — Id. Id.
- 301 — Aquarelle, par DEMANDIÈRES.
- 297 — Aquarelle, par BACLER D'ALBE.
- 298 — Id. Id.
- 300 — Aquarelle, par M. HUBERT.
- 299 — Aquarelle anglaise.
- 194 — Marine.
- 195 — Id.

9/10	193 — Vue d'Italie.	
	190 — M. ZIEGLER.	Vue de Venise.
18	168 — TRUCHOT.	Vue de Louviers.
	174 — VALLIN.	Vue de Neuilly.
105	173 — Id.	Paysage.
200	146 — M. REMOND.	Côte de Salerne.
151	164 — STORELLY.	Vue de Tokoo.
139	165 — Id.	Vue du Mississipi.
142	163 — Id.	Vue de Neuilly.
100	160 — M. SEBRON.	Château de Reinsfield.
45	154 — M. ROMNY.	Vue de Naples.
15	153 — Id.	Vue de Genesséo.
190	58 — M. GUDIN.	Vue d'Alger.
100	69 — Id.	Vue de Savoie.
	70 — Id.	Prise de Cayenne.
	71 — Id.	Combat de Tabago.
	72 — Id.	Prise de Tabago.
	73 — Id.	Soumission de Tunis.
	74 — Id.	Jean-Bart à Dunkerque.
	75 — Id.	La Flotte anglaise repou...
	76 — Id.	Quatre Vaisseaux français.
	77 — Id.	Prise d'Aquilée.
100	54 — M. GOSSE.	Chevaliers du Saint-Esprit.
	157 — M. SCHNETZ.	Bataille de Valmy.
	49 — M. GIRARDET.	Mosquée au Caire.
	96 — Mme HAUDEBOURG.	La Grotta Ferrata.
	98 — M. HOSTEIN.	Isles d'Asnières.
	100 — M. ISABEY.	Marine.
	147 — Mme RIMBAULT-BOREL	Nostradamus.
105	143 — REGNIER.	Cavée de Saint-Leu.
	102 — M. A. JOHANNOT.	Arrestation de Crespierre.
810	134 — OMMEGANCK.	Deux Bœufs.
570	172 — M.TURPIN DE CRISSÉ	Vue à Alexandrie.
500	171 — Id.	Le Temple d'Antonin.
1280	167 — SWEBACK.	La Malle-Poste.
	159 — M. SCHNETZ.	La Femme du Brigand.
	149 — ROGER.	Enterrement de village.
	104 — KONIG.	Vue du Lac de Brientz.
	103 — Id.	Vue d'Interlachen.
	191 — ÉCOLE MODERNE.	Assomption.
170	127 — MICHALLON.	Vue de Subiaco.
170	128 — Id.	Théâtre de Taormine.
400	24 — M. COURT.	La mort d'Hippolyte.
300	133 — OLIVIER.	Salon du prince de Conti.
	175 — VAN-SPAENDONCK.	Vase de fleurs.

28 avril 1851.

DOMAINE D'ORLÉANS.

Exemplaire de Beurdeley père

CATALOGUE
DE
TABLEAUX
MODERNES,
PORTRAITS HISTORIQUES,
DESSINS, GOUACHES, PASTELS,
STATUES & BUSTES
EN MARBRE ET EN BRONZE,

Provenant des Collections du feu Roi LOUIS-PHILIPPE,

DONT LA VENTE AURA LIEU

LE LUNDI 28 AVRIL 1851 ET JOURS SUIVANTS,

heure de midi,

A L'HOTEL DES VENTES,
RUE DES JEUNEURS, N. 42,

Salle n° 1,

Par le ministère de M° **BONNEFONS DE LAVIALLE**,

Commissaire-Priseur, rue de Choiseul, n. 11,

Assisté de M. **DEFER**, expert, quai Voltaire, n. 21,

Chez lequel se distribue le présent Catalogue.

EXPOSITION PUBLIQUE

Les Samedi 26 et Dimanche 27 Avril 1851, de midi à cinq heures.

Paris

IMPRIMERIE ET LITHOGRAPHIE DE MAULDE ET RENOU,

Rue Bailleul, 9 et 11, près du Louvre

1851

AVERTISSEMENT.

Un ordre de vacation sera délivré ultérieurement.
Il sera payé 5 p. 100 en sus des enchères applicables aux frais.
La vente sera faite au comptant.

Le Catalogue se distribue à l'étranger :

A *Londres,*	chez MM. COLNAGHI,	Pall-Mall-East, 14.
Vienne,	ARTARIA.	
Amsterdam,	BUFFA,	dans Kalvestraat.
Manheim,	ARTARIA et FONTAINE.	
Leipsic,	WIEGEL (Rudolphe).	
Liége,	VAN MARCK.	

AVANT-PROPOS.

La nombreuse collection d'œuvres d'art que le feu Roi Louis-Philippe avait formée avec tant de soin, pendant une période de trente années, pour en faire l'ornement des résidences de son domaine privé, a été en grande partie détruite lors de la dévastation du Palais-Royal et du château de Neuilly, les 24 et 25 février 1848 : les quelques ouvrages qui ont été préservés sont, pour la plupart, compris dans le présent Catalogue; ils seront l'objet d'une vente aux enchères. Leur nombre s'élève à quatre cents environ. Quelques tableaux sont restés intacts, d'autres conservent encore les traces du désastre auquel ils ont échappé. Afin de les présenter au public dans un état convenable, on s'est borné seulement à faire rentoiler ces derniers (1), laissant aux acquéreurs le soin d'en faire terminer la complète réparation.

Parmi les tableaux que le feu Roi, dans son goût pour les arts et sa bienveillance pour les artistes français, avait réunis au Palais-Royal, si nous avons à regretter la perte de quelques œuvres capitales, telles que le Gustave Vasa de M. Hersent, nous sommes riches encore de celles de Géricault, Girodet, Gérard, Gros, Granet, Michallon, Taunay, Ommeganck, Léopold Robert et autres artistes enlevés aux arts; et dans le nombre des productions remarquables dont les auteurs sont encore

(1) Cette opération a été confiée à M. Mortemart, très habile en ce genre.

vivants, nous citerons celles de MM. Horace Vernet, Paul Delaroche, Alaux, Schnetz, Picot, Cottrau, Court, Couder, Gudin, Isabey, Verboekhoven et autres peintres français et étrangers de l'école moderne.

On trouvera aussi dans cette Collection des portraits historiques dignes de fixer l'attention, tels que ceux en pied de Louis XI, Louis XIII, Richelieu, Cinq-Mars, Mazarin, Philippe V, roi d'Espagne, Charles Ier, roi d'Angleterre et autres personnages marquants aux xviie et xviiie siècles, par des peintres du temps, Champagne, Lenain, Rigaud, etc. Plusieurs de ces portraits ont fait partie de l'ancienne galerie du Palais Cardinal, lorsque ce Palais appartenait au cardinal de Richelieu.

Nous décrivons également des statues et bustes en marbre et en bronze, plusieurs copiés de l'antique, d'autres par des sculpteurs français du siècle dernier et de nos jours, et nous ferons remarquer l'*Ajax*, de Dupaty, *Léonidas*, par Debay père, le *Mercure*, une *Tête de Femme* et le *Vendangeur napolitain*, par M. Duret, la *Léda*, par M. Seurre; et aussi quelques objets de curiosités, dont une jolie statuette équestre de Henri IV, repoussé en argent, et autres objets d'art décrits au Catalogue.

DÉSIGNATION
DES TABLEAUX

TABLEAUX MODERNES.

Prix Coûtant **ALAUX (M.)** *Prix vendus*

600' 1 — Paysanne romaine se faisant dire la bonne-aventure. 300'

G. du P. R. Lith. (1).

10000 2 — Le régent au Parlement. 1010.

Exposé au salon de cette année 1851.

BALTARD.

1200 3 — Paysage. Composition. 358.

(1) G. du P. R. Lith. Cette abréviation indique les Tableaux de la Galerie du Palais-Royal lithographiés dans l'ouvrage publié en 3 vol. in fol., sous le titre de Galerie Lithographiée du duc d'Orléans, avec texte descriptif par M. Vatout.

BARBIER (M.)

800. 4 — Vue du Château de Raudan. *duc de montpensier.* *115*

BARRY (M.)

5 — Marine. *Retiré*

Exposé au salon de 1846 et gagnée par le Roi à la Société des amis des arts, dont le Roi était protecteur.

BLANCHARD (M.)

6 — Le général d'Aboville célèbre la Fédération à Guise. *82*
Piette, r. Laffitte

DEHAEGEL (M.)

500. 7 — Baptistère dans l'église Saint-Merry, à Paris. *110*

BELLANGÉ (M. Hyppolite).

8 — La visite du curé. *Mr Sauvage* *1410*
pour le duc de Nemours

BERRÉ.

800 9 — La panthère avec ses petits. *155*
G. du P. R. Lith.

BIDAULD.

600 10 — Cataracte du Niagara. *300*
600 11 — Souvenirs des bords de l'Isère. *235*
G. du P. R. Lith.

BONNARD.

600 12 — Vue de la prison de la République, à Florence. *180*

BOTENTUIT (M.)

13 — Vue de Caen. *80.*

BOUHOT.

500 14 — Vue de la maison Beaumarchais à Paris. *210.*
au duc de Nemours.
G. du P. R. Lith.

BOURGEOIS (M.)

15 — Des légumes. *75*

BOUTON (M.)

600 16 — Intérieur de la chapelle du Calvaire de Saint- *285*
Roch.
G. du P. R. Lith.

3000 17 — Le solitaire des ruines. *n'a pas paru*

CHERET.

18 — Vue des Tuileries. *Retiré*

CLERIAN.

500. 19 — Intérieur d'une église. Épisode de Valentine de *91.*
Milan au tombeau de son époux.
G. du P. R. Lith.

COTTRAU (M.)

4000 20 — Incendie de la salle de l'Opéra, en 1763. *401.*
H^{re} du P. R. (1).

(1) Histoire du Palais-Royal. Les tableaux de cette suite ont été lithographiés et forme 1 vol. in-fol. de 40 pl., le texte par M. Vatout.

COUDER (M. Auguste).

1200 21 — Mort de Masaccio. *810*
 G. du P. R. Lith.

400 22 — Napoléon visitant l'escalier du Louvre. *555.*
 Tableau non terminé.

900 23 — Louis XVI tenant son lit de justice. *170..*
 Ebauche.

COURT.

1500. 24 — La mort d'Hippolyte. *Cte de Sussy.* *1100.*
 G. du P. R. Lith.

CRÉPIN.

000. 25 — Sauvetage de l'équipage de la gabarre l'*Alouette*. *120*
 G. du P. R. Lith.

DELATRE (M.)

 26 — Intérieur d'écurie. (Salon de 1844.) *390*
 Gagnée par le Roi à la Société des amis des arts.

DELORME (M.)

 27 — La Vierge au pied de la croix. *92.*
 28 — Esquisse peinte d'un tableau religieux.

DELAROCHE (M. Paul).

 29 — Descente de croix. *à la Reine* *1610*
 Tableau commandé pour la chapelle du Palais-Royal.

DREUX D'ORCY (M.)

30 — Une jeune fille. — 350

DROLING (MARTIN).

2400. 31 — Intérieur d'une cour. — 505
G. du P. R. Lith.

DROLLING (FILS).

32 — Mathieu Mollé aux barricades. — 71
Non terminé.

DUVIDAL (M^{lle}).

600. 33 — Bacchus enfant. — 296
G. du P. R. Lith

ENFANTIN.

34 — Étude d'après nature. — 115

FERRÉOL (M.)

35 — Paysage. — 69

FEUILLET GASTON (M.)

36 — Une ville maritime. — 70

FIELDING (NEWTON).

300. 37 — Paysage avec des daims. — 345

FLEURY (M. Léon).

200.^p 38 — Vue du Campo Vaccino, à Rome. 345.

FONVILLE (M.)
Dac.?

39 — Paysage. 230.

FORBIN (C^{te} DE).

3000. 40 — Ruines d'une église à Césarée, en Syrie. 84.

GALLET (M.)

41 — Des fleurs dans un vase. 280.

GASSIES.

1500. 42 — Vue des falaises de Douvres. 247.

GÉRARD (M.)

43 — Vue du pont de Neuilly. 122.

GÉRÉ.

44 — Vue prise en Normandie. 170.

GERICAULT (Théodore).

200, 45 — La pauvre famille : une fileuse et trois enfants. 1105.
G. du P. R. Lith.

5000 46 — Chasseur à cheval de la garde impériale (1). voir au 47
G. du P. R. Lith.

(1) Ce tableau et le suivant se trouvaient à l'exposition des artistes lors de la Révolution de Février.

11000. 17 — Cuirassier blessé. *Achevé au Musée* *23400.*
G. du P. R. Lith. *du Louvre*

GERICAULT et M. H. VERNET.

600. 48 — Un cheval noir sortant de l'écurie. *ordre d'hussards* *1000.*

GIRARDET (M. Karle.)

49 — Mosquée de Saïd, au Caire.

50 — Paysage. Vue de Suisse. *260.*
Société des amis des arts, 1847.

GIRODET.

4000. 51 — Le Katchef Dahouth. Turc. *510.*
G. de P. R. Lith.

1000. 52 — Tête d'étude colossale. *305.*

GIRODET et terminé par GROS.

1000. 53 — Tête d'un jeune Turc. *260.*

GOSSE (M.)

1800. 54 — Réception des chevaliers de l'ordre du Saint-Esprit, à Reims. *100.*

GROS.

6000 55 — David jouant de la harpe devant Saül. *a été liquidé.*
G. du P. R. Lith.

GRANET.

2400. 56 — Lavement des pieds d'un capucin, dans le couvent de la place Barberini, à Rome. 1300.
M. Penatou
G. du P. R. Lith.

GUDIN (M. Théodore.)

2500. 57 — Vue du mont Saint-Michel. *duc de Trévise* 1305.
1000. 58 — Vue de la plage de Sidi-il-Ferruck, à Alger.
1000. 59 — Vues des Échelles de Savoie. *Aguado* 500.
G. du P. R. Lith.
2000. 60 — Vue des environs de Blakemberg. 750.
800. 61 — Vue du pont suspendu de Neuilly *St. Florentine* 450.
1000 62 — Vue de Neuilly. 265.
1000 63 — Vue du pont de Neuilly. *M. Penatou* 400.
1500. 64 — Marine. Côtes de Normandie. 1200.
G. du P. R. Lith.

65 — Départ de Guillaume-le-Conquérant, en 1066. *Abattre*
Tabl. à 8 pans coupés.

66 — Louis de France, fils de Philippe-Auguste, appelé au trône par les barons anglais, en 1206.
Tabl. de forme ronde.

67 — Louis XII débarque des troupes à Rapella, en 1494.
Tabl. à 8 pans coupés.

68 — Combat devant Orbitello, en 1646.
Tabl. à 8 pans coupés.

69 — Prise de Gigery, par le duc de Beaufort, en 1664.

70 — Prise de Cayenne, en 1676.

71 — Combat naval de Tabago, en 1677.
Tabl. de forme ronde.

72 — Prise de Tabago, en 1677.

73 — Soumission de Tunis, en 1685.

74 — Jean Bart sort du port de Dunkerque, en 1691.

75 — La flotte anglaise repoussée devant Brest.

76 — Quatre vaisseaux français dispersant une flotte anglaise, en 1697.

77 — Prise d'Aquilée, par M. Duquesne Monnier, en 1703.
Tabl. de forme ronde.

78 — Combat de la *Prudente* et de la *Cybèle* contre deux vaisseaux anglais, en 1794.

79 — La division de frégates de l'amiral Sercey combat deux vaisseaux anglais dans le détroit de Malac, en 1796.

80 — Quatrième et cinquième combat de la frégate la *Loire*, en 1798.

81 — Combat de la *Preneuse* contre le *Jupiter*, en 1799.

82 — La *Poursuivante* contre l'*Hercule*, en 1799.

83 — La *Psyché* contre la frégate anglaise le *San-Fireanjo*, en 1805.

84 — Prise à l'abordage de la frégate la *Cléopâtre* par la frégate française la *Ville de Milan*, en 1805.

85 — Prise de la *Dominique*, en 1805.

86 — Le vaisseau le *Foudroyant*, attaqué par une division anglaise, relâche à la Havane, en 1806.
87 — Combat du *Palinure* contre la *Parnation*, en 1808.
88 — Combat du brick le *Cygne* contre une division anglaise, en 1808.
89 — Prise de la *Proserpine*, devant Toulon, en 1809.
90 — Combat du *Niemen* contre l'*Amathyse*, en 1809.
91 — Combat du brick l'*Abeille* contre l'*Alacrity*, en 1811.

Retiré

GUÉ (M.)

300. 92 — Vue de cabanes au Mont-Dore, en Auvergne. *190.*

GUÉRARD (M.)

800. 93 — Vue du château de Neuilly. *250.*

GUÉRIN (G.)

94 — Invention de l'imprimerie. *300.*

GUERIN (M. Paulin).

3000 95 — Tableau de sainteté. *61.*
Tableau non terminé.

HAUDEBOURG, née LESCOT (M^me).

1500. *550.*

96 — Foire de la Grotta Ferrata, environs de Rome.
G. du P. R. Lith.

HOLFED (H.)

97 — Un jeune enfant regardant un livre d'images. *1010.*

HOSTEIN (M.)

98 — Iles d'Asnières, sur la Seine. — 305

Salon de 1846, gagné par le Roi à la Société des amis des arts.

HUE.

100. 99 — Scène de naufragés. — 205

ISABEY (M. Eugène).

500. 100 — Marine. Un plage. — 365

JOANNIS.

800. 101 — Vue de Neuilly. — 121

JOHANNOT (M. Alfred).

2400. 102 — Arrestation de Crespierre. Tableau gravé. — 4000

JOINVILLE (M. Eugène).

103 — La pêche au soir, à Naples. — 100

KONIG (M.)

300. 104 — Vue du lac de Brientz. — 105

Tableau sur cuivre.

300. 105 — Vue du village d'Interlachen (canton de Berne). — 230

LANDELLE (M.)

106 — Deux têtes d'étude. — 809

Salon de 1846, gagné par le Roi à la Société des amis des arts.

LAURE (M. Jules).

107 — Étude de femme. *120*

LECOMTE (M. Hippolyte).

108 — Prise de Spire. *7.50*
109 — Dessin et esquisse du tableau dit : Reprise de Verdun. *155*

LECOQ DE BOISBAUDRAN (M.)

110 — Saint Louis adorant la couronne d'épines. *90*

LE LOIR (Auguste).

111 — Vision de saint Jean. *205*

LEMASLE (M.)

1200 112 — Chapelle Minutolo dans la cathédrale de Naples. *210*
G. du P. R. Lith.

LENTHE (Giovani).

113 — Vue prise en Sicile. *37*

LEPRINCE (Léopold).

1200 114 — Vue de Neuilly. *P... Clémentine* *215*

LESSORE (M. Emile).

2000 115 — Agar et Ismaël. *69*
Grand tableau de sainteté.

116 — La leçon de dessin. Tableau sur bois. 102"
650" 117 — Le petit Savoyard malade. 285.

LEVEL (M^{lle}).

500 118 — Ascension de la Vierge, d'après Murillo. 115

LORENTZ (M. A.)

119 — Les chasseurs de la garde impériale. 555
Salon de 1841.

MAGAUD.

120 — Femme près d'une fontaine. 630

MAILLOT.

121 — Vue du salon carré et de la grande galerie du Musée. 375

MALBRANCHE.

1000. 122 — Paysage, effet de neige. 630.
C. du P. R. Lith.

MICHALLON.

300. 123 — Ermite de l'île d'Ischia. 40
1200. 124 — Vue du port du bac à Neuilly-sur-Seine. 600
C. du P. R. Lith.
300 125 — Vue du monastère de Grotta-Ferrata, environs de Rome. 130
C. du P. R. Lith.

300. 126 — Passage conduisant à San Pietro in Vincoli à Rome. 80
500. 127 — Vue de Subiaco. 170.
G. du P. R. Lith.
1000. 128 — Théâtre de Taormine en Sicile. 570.
G. du P. R. Lith.

MONGIN.

300 129 — Bataille de Valmy. (Esquisse.) 150.

MONVOISIN.

1000. 130 — Télémaque et Eucharis. M⟨r⟩ Caumartin 650
G. du P. R. Lith.

3000. 131 — Jeune pâtre endormi. au Duc de Montpensier, 500.
G. du P. R. Lith.
ou au duc de Nemours

MOZIN.

400. 132 — Une marine. 300

OLIVIER (D'APRÈS MICHEL-BARTHÉLEMY).

133 — Salon du prince de Conti au Temple, Mozart 300
alors âgé de huit ans, est au piano, Géliotte
l'accompagne en pinçant de la harpe. à la Reine
Le tableau original est au musée de Versailles.

OMMEGANCK.

800 134 — Deux bœufs dans un pré. 820

PALLIÈRE (LÉON).

3000. 135 — Prométhée sur son rocher. M⟨r⟩ Caumartin 355
G. du P. R. Lith.

PARIS (M.)

1100. 136 — Des moutons au pâturage. — 480.

PERIGNON (M.)

1500 137 — *Prise de Belbeye.* Tableau presque achevé. — 89.

PETIT (P.-J.)

138 — Paysage. Une calèche à la Daumont au premier plan. — *Retiré*

139 — Vue du château de Randan. — 155.

140 — Vue du pavillon de la belle Gabrielle, à Charenton — 55.

PICOT (M.)

10,000 141 — L'Amour et Psyché. *M^r Lemarrois*. — 6400
G. du P. R. Lith.

PRIEUR (M.)

142 — Vue prise près de Versailles. — 120.
Salon de 1844, gagné par le Roi à la Société des amis des arts.

REGNIER.

500. 143 — Vue de l'entrée de la cavée de Saint-Leu, dans le parc de Saint-Leu-Taverny. — 150.
G. du P. R. Lith.

144 — Vue du parc de Neuilly.
145 — L'étang et le château de Pierrefonds.
G. du P. R. Lith.

REMOND (Charles).

146 — Côte de Salerne. Royaume de Naples.

RIMBAULT BORELLE (M^{me}).

147 — Catherine de Médicis chez Nostradamus.

ROBERT (Léopold.)

148 — Apprêts d'un enterrement à Rome.
Signé et daté de 1831.

ROGER.

149 — Enterrement de Village.
G. du P. R. Lith.

RONMY.

150 — Vue du collége de Reicheneau.
G. du P. R. Lith.
151 — Vue de la façade du château de Neuilly.
152 — Vue prise à Genesano.

RONMY (D'APRÈS M. LE DUC DE MONTPENSIER, FRÈRE DU FEU ROI LOUIS-PHILIPPE).

153 — Vue de la cataracte de la rivière de Genessée.

RONMY, (D'APRÈS M. LE COMTE DE TURPIN).

154 — Vue du château de l'Œuf à Naples.

SCHEFFER (M. Ary).

1700. 155 — Les Femmes Grecques. 3400.

SCHEFFER (M. Henri).

156 — Prédication de la première Croisade. 23.
Tableau ébauché.

SCHNETZ (M.)

800 157 — La bataille de Valmy. 500.
2000. 158 — Vieux berger d'Italie. 700.
G. du P. R. Lith.
2000 159 — Maria Grazia, femme d'un brigand de l'Etat Romain, peinte d'après nature. 120.
G. du P. R. Lith.

SEBRON (M.)

160 — Château de Reinsfield 120.

SMARGIASSI.

1000. 161 — Vue du Vésuve. 101.
1200. 162 — Paysage (marine). 21.

STORELLY.

800. 163 — Vue du pont de Neuilly. 142.

STORELLY (D'APRÈS LE DUC DE MONTPENSIER, PÈRE DU FEU ROI LOUIS-PHILIPPE).

250. 164 — Souvenir de Tokoo. 150.
G. du P. R. Lith.

— 22 —

250. | 165 — Souvenir du Mississipi. | 139.

STRUBBERG.

| 166 — Un paysage. | 27.50

SWEBACH.

400. | 167 — La malle-poste en route. | 1280.
<div style="text-align:right">G. du P. R. Lith.</div>

TRUCHOT.

600. | 168 — Intérieur de l'église de Louviers. | 28.
<div style="text-align:right">G. du P. R. Lith.</div>

TURPIN de CRISSÉ (M. le Comte).

1500 | 169 — Le Parthénon, à Athènes. | 425.
1500 | 170 — Les ruines de Palmyre. | 350.
<div style="text-align:right">G. du P. R. Lith.</div>
1500 | 171 — Le temple d'Antonin et Faustin, à Rome. | 700.
1500. | 172 — Vue de la colonne de Pompée, à Alexandrie. | 380.

VALLIN.

1000. | 173 — Paysage. Épisode d'une femme tuée par la foudre. | 105.
<div style="text-align:right">G. du P. R. Lith.</div>
800. | 174 — Vue de Neuilly. | 68.

VAN SPAENDONCK.

3000. | 175 — Fleurs dans un vase. | 530.

VERBOEKHOVEN.

800. | 176 — Deux vaches dans une prairie. Peint sur bois. | 779

— 23 —

800 177 — Deux bœufs dans une prairie. 670
 Peint sur bois.
 G. du P. R. Lith.

VERNET (M. HORACE.)

10,000 178 — Bataille de Valmy, 20 septembre 1792. 5300,
 au marquis d'Hertford G. du P. R. Lith.

10,000 179 — Bataille de Jemmapes, le 6 novembre 1792. 5600.
 id G. du P. R. Lith.

10,000 180 — Bataille de Hanau, le 29 octobre 1813. 10000.
 id G. du P. R. Lith.

10,000 181 — Bataille de Montmirail, 11 février 1814. 6800.
 id G. du P. R. Lith.

 Des copies d'une plus grande dimension de ces quatres tableaux se voient au musée de Versailles.

1700, 182 — L'empereur Napoléon à Charleroy, méditant sur une carte militaire. 2299.
 G. du P. R. Lith.

2000. 183 — Combat de corsaire, au lever du soleil. 1375,
 Lemarrois G. du P. R. Lith.

1200 184 — Allan Mac Aulay, chef de clan écossais. 1313.
 Mr d'Hertford G. du P. R. Lith.

6000 185 — Camille Desmoulins au jardin du Palais-Royal. 210.
 Hre. du P. R.

WILLAAMIL.

 186 — Place de la Feria, en Espagne. 300;

WAPPERS.

 187 — Défense de Rhodes.

WATELET (M.)

188 — Paysage composé.
189 — Vue du parc de Neuilly.

ZIEGLER.

190 — Vue de Venise. Étude prise au clair de lune.

ÉCOLE MODERNE.

191 — Assomption de la Vierge, d'après Sasso-Ferrato.
192 — Une frégate.
193 — Paysage. Vue d'Italie.
194 — Marine. Sur bois.
195 — Marine.

TABLEAUX ANCIENS.

SUJETS DIVERS.

BOUCHER (ÉCOLE DE).

196 — Deux grisailles représentant des Amours.
197 — Quatre dessus de porte représentant des Amours, peints en camayeux.

BOULONGNE (ÉCOLE DU BON).

198 — Hippomène et Attalante.

BRUANDET.

199 — Paysages avec figure.
　　　Tableau sur bois.

COYPEL (d'après).

200 — Sacrifice de Jephté.
201 — Athalie.
202 — Diane et Endymion.

DIEPEMBECK.

203 — Vénus et Vulcain.
　　　Tableau sur bois.

ÉCOLE ITALIENNE.

204 — Le Titien et sa maîtresse.
205 — L'Éducation d'Achille par le Centaure Chiron.
206 — Christ portant sa croix au Calvaire.
　　　Ce tableau provient de la galerie de Chateauneuf.
207 — La Vierge et l'Enfant-Jésus.
208 — La Charité.
209 — Sainte Véronique.
　　　Tableau sur bois.

ÉCOLE FLAMANDE.

210 — Le reniement de saint Pierre.

ÉCOLE FRANÇAISE.

211 — Tête de vieillard. Étude. — 11.
212 — Un paysage. Au premier plan, un chasseur et son chien. — 11.50

FRANCK (MANIÈRE DE).

213 — Festin de Balthazard. — 10.50
 Tableau sur bois.

INCONNU.

214 — Tête d'homme. Étude. — 8.
215 — Paysage. Sur le devant, saint Antoine et les ermites. — 10.50
216 — Paysage. — 10.50
217 — Paysage. — 16.
218 — Paysage historique. Eurydice. — 25.
219 — Paysage. — 25.
220 — Ancienne vue panoramique de Malte, animée d'un grand nombre de figures. — 10.50
221 — Paysage historique. — 25.
222 — Paysage. — 10.
223 — Paysage. — 2.
224 — La Vierge et l'enfant Jésus. — 19.
225 — Sainte Cécile. — 18.

LANCRET (ATTRIBUÉ A).

226 — Les suites d'un festin. — 112.

LÉONARD DE VINCI (ÉCOLE DE).

227 — Femme nue. 155
Tableau sur panneau en bois de peuplier.

LOUTERBOURG (MANIÈRE DE).

228 — Paysage. 40

LEBRUN (ÉCOLE DE).

229 — Un sacrifice à Bacchus. 111
230 — Les ambassadeurs du roi de Siam à la cour de Louis XIV. Deux différentes compositions. 10
Deux tableaux dessus de portes. *M. de Vatry*

FRANCISQUE MILLET.

231 — Paysage, avec épisode de Moïse sauvé des eaux. 7

MICHAU (GENRE DE).

232 — Paysage. 62

PATEL (PIERRE).

233 — Paysage, de forme ronde, avec épisode de Vénus et Adonis. 9

POUSSIN (ÉCOLE DE NICOLAS).

234 — Hercule et Déjanire. 27

GUASPRE POUSSIN.

235 — Paysage de style. 119

PRIMATICE (ÉCOLE DU).

236 — Christ porté au tombeau. *40.*

RENETTE.

237 — Le vrai Douby.— Chien de race. *16.*

RIGAUD (ÉCOLE DE).

238 — La Sainte Famille, peinte sur marbre. *260.*

RUBENS (ÉCOLE DE).

239 — Sainte Madeleine. *250*

SIRANI (ÉLISABETH).

240 — Enfant endormi. *35*

SNEYDERS (D'APRÈS).

241 — Chasse au sanglier. *40*

TENIERS (ÉCOLE DE).

242 — Le jardinier et son seigneur. *805.*

VÉRONÈZE (D'APRÈS PAUL).

243 — La chaste Suzanne. *30*

PORTRAITS DE DIVERS PERSONNAGES FRANÇAIS ET ETRANGERS PEINTS PAR DES ARTISTES CONNUS.

ALBRIER (M.)

200. 244. — Charles IX. Peint d'après le tableau de Janet, du musée du Louvre. 200"

200. 245 — Dumouriez (Charles-François), général en chef de l'armée du Nord, en 1792. Mort en 1823. 35.

ALLART (M**).

200. 246 — Mademoiselle de Clermont (Marianne-Anne de Bourbon), d'après la Rosalba. 141.

CARENO (Juan).

247 — Charles II, roi d'Espagne. Mort en 1700. 161.

CHAMPAGNE (Philippe de).

248 — Richelieu (Armand Duplessis, cardinal de Richelieu). Mort en 1642. Il est représenté en pied. 1500.
G. du P. R. Lith. Duc d'Aumale

249 — Louis XIII. Mort en 1643. Il est représenté en pied. Retiré
G. du P. R. Lith.

VAN DYCK (ÉCOLE DE).

266 — Albe (Ferdinand d'Alvarez de Tolède, duc d'). 2,119"
Mort en 1582.

VANLOO (Amédée-Philippe).

267 — Frédéric II (Frédéric le Grand), roi de Prusse. 310.
Mort en 1786.

VOLTERA (F. de).

268 — Galilée. Mort en 1642. 53.

PORTRAITS DE DIVERS PERSONNAGES FRANÇAIS ET ÉTRANGERS PAR DES ARTISTES INCONNUS.

269 — Bourbon (Louis-Auguste de), prince de Dombes.
Mort en 1755.

270 — Bourbon (Louis-Alexandre de), comte de Toulouse. Mort en 1737.

271 — Bourgogne (duchesse de), Marie-Adelaïde de Savoie. Morte en 1712. 30 5.

272 — Brandebourg (Frédéric-Guillaume, grand-électeur de). Mort en 1740.

273 — Charles I^{er}, roi d'Angleterre. Mort en 1649. 420.
Peinture du temps très curieuse.

274 — Chantal (présumé Mme de). 21.50

275 — France (Charles de), duc de Berry. Mort en 1714. 35.
276 — Charles XII, roi de Suède. Mort en 1728. 41.
277 — Portrait en pied d'un général autrichien. 58.
278 — Portrait inconnu. 6.
279 — Une femme et ses enfants. 24.
280 — Joseph II, empereur d'Allemagne. Mort en 1790. 88.
281 — Tête d'Henri IV. 25.
 Tableau sur bois.
282 — Louis IX. Répétition du tableau qui se voyait à 175.
 la Sainte-Chapelle. *prince de Ligne*
 Tableau sur bois.
283 — Louis XI. Mort en 1483. Il est représenté en 80 J.
 pied.
 G. du P. R. Lith.
284 — Marie de Médicis, reine de France. Morte en 156.
 1642.
 G. du P. R. Lith.
285 — Sobieski (Jean), roi de Pologne. Mort en 1696. 63.
286 — Vauréal. 51.

PORTRAITS PEINTS AU PASTEL.

ROSALBA (LA).

287 — Portrait de la Rosalba. 72.
288 — Clermont (Marie-Anne de Bourbon, Mlle de). 246.
289 — Charolais (Louise-Anne de Bourbon, Mlle de). 207.

ARTISTES INCONNUS.

290 — Portrait du temps de Louis XV.
291 — Inconnue en Vestale.
292 — Toulouse (la comtesse de). Portrait au pastel.
293 — Une tête d'ange, d'après M. Delaroche. Pastel par Feray; forme ovale.

GOUACHES, AQUARELLES, GRAVURES.

294 — Une couronne de fleurs. Gouache par Chabal.
295 — Vue de Suisse. Gouache par Bleuler.
296 — Grutlé, lac des Quatre-Cantons (Uri.) Chute de la Linth (Glarys). La vallée de Sarnen. Grutlé, lac des Quatre-Cantons. Quatre gouaches par Bleuler.
297 — Paysage. Épisode des Bardes. Aquarelle par le général Racler d'Albe.
298 — Paysage. Épisode d'Homère chantant. Aquarelle du même faisant pendant.
299 — Vue de l'entrée de Portsmouth. Aquarelle par Tayler.
300 — Paysage à l'aquarelle, par Hubert.

301 — Paysage à l'aquarelle, par Demardières. 7.50
302 — Jésus portant sa croix, gravé d'après Mignard, par Gérard-Audran. 6.50

STATUES ET BUSTES EN MARBRE.

303 — Silène et Bacchus. Groupe en marbre, copie réduite, hauteur, 90 cent. 300
304 — Un jeune Faune. Statue en marbre.
305 — Diane, d'après l'antique, buste en marbre. haut. 67 cent. avec piédouche. 585.
306 — Ariane. Copie réduite, buste en marbre; haut. 63 cent. avec piédouche. 805.
307 — Vénus accroupie. Statue en marbre. 655.
308 — Un gladiateur debout. Statue en marbre; haut. 40 cent. 102.
309 — Hercule enfant. Statue en marbre. 450.
310 — Une femme couchée et endormie. Statue en marbre, haut. 73 cent. 300.
311 — Un jeune enfant. Buste en marbre; haut. 47 cent. 260.
312 — Éducation de l'Amour, groupe en marbre, époque Louis XV. *Voyez le 318*

— 58 —

	313 — Autre groupe du même genre, faisant pendant; même époque.	3000.
2400.	314 — Buste de femme, par M. Duret.	530.
6000	315 — Chloé accroupie. Statue en marbre, par Foyatier.	130.
6000.	316 — L'Amour sur un cygne. Statue en marbre par M. Jacquot.	399.50
	317 — Léda. Statue en marbre, par M. Seurre.	700.
8000	318 — Mercure inventant la lyre. Statue, par M. Duret.	110.
15000.	319 — Ajax. Statue en marbre, par Dupaty.	4950.
9000.	320 — Léonidas, id. par Debay père.	1400.
	321 — Caracalla. Buste en marbre; hauteur 59 cent.	140.
	322 — Cléopâtre. Buste en marbre; hauteur 87 centimètres.	305.
	323 — Prince de la maison d'Autriche. Buste en marbre, par Pisani.	175.
	324 — Louis XIII. Buste en marbre.	
	325 — Louis XIV. Buste en marbre.	1180.
	326 — Louis XIV. Bas-relief.	80
	327 — Buste d'un personnage du temps de Louis XIV, par Coyzevox; hauteur 60 cent. avec piédouche.	175.
	328 — Le Grand-Dauphin. Buste en marbre.	86.
	329 — Le prince de Conti. Buste en marbre.	110.

330 — Buste en marbre de Voltaire, par Houdon. *110.*
331 — Le général Dumouriez. Buste en marbre. *7.50*
332 — L'empereur Napoléon. Buste en marbre. *350.*

STATUES ET BUSTES EN BRONZE.

333 — Les chevaux de Marly; hauteur 58 cent. *1065.*
334 — Atlas soutenant le monde. Statue en bronze: hauteur 90 cent. *1000.*
335 — Nessus enlevant Déjanire. Statue en bronze, socle en marbre, hauteur 97 cent. *960.*
336 — Statue en bronze de Rome personnifiée tenant à la main la Renommée. hauteur 63 cent. *400.*
337 — Scipion l'Africain. Statue en bronze. *61.*
338 — Jupiter et Junon. Groupe en bronze. *100.*
339 — Silène et une Bacchante. Groupe en bronze. *175.*
340 — Une amazone à cheval, combattant un tigre. Groupe en bronze; hauteur 1 m. 15 cent. *2555.*
341 — Une jeune fille jouant avec un chevreau. *30.*
342 — Un vendangeur napolitain, par M. Duret. Statue en bronze; haut. 1 m. 5 cent. *3850.*
343 — Statuette équestre d'Henri IV en bronze. *450.*
344 — Tête de Henri IV, en bronze, provenant d'un buste en marbre qui était au Palais-Royal. *475.*

OBJETS DIVERS DE CURIOSITÉS.

345 — Petite statuette équestre d'Henri IV, repoussée en argent sur un socle en bois de chêne. *2400"*

346 — Deux petits groupes en biscuit, représentant des bergers et une famille. *80.*

347 — Tête de Diane, mosaïque. Paysage avec figures, mosaïque. *113.*

348 — Une mosaïque en mauvais état. *280.*

349 — Une mosaïque ovale et une petite.

350 — Trois grands vases Japonais; deux sont avec socles dorés. *— L. 3.° M. De Vatry* *403.* *95.*

351 — Vase en marbre. *36.*

352 — Cinq tables en marbre. *M. Chantilly* *405.10*

353 — Un grand nombre de morceaux de divers vitraux.

354 — Plusieurs urnes lacrymatoires. Poternes antiques, etc. *91.*

355 — Deux petits flacons en verre de Venise. *7.*

356 — Quatre petits chapiteaux de colonne en marbre blanc.

357 — Modèle du temple de Pæstum, en liége. *20.*
358 — Gluck, buste en plâtre. *11*

359 — Saint Luc et Saint Marc. Deux tableaux en tapisserie, d'après le Dominiquin.

360 — Sous ce numéro tous les articles omis.